THÉÂTRE ENFANTIN

JEUNES GARÇONS.

LES ÉTATS DE L'EUROPE

PAR

H. ATXEM

À PARIS
CHEZ CONTE-ATXEM, ÉDITEUR,
QUAI DES GRANDS-AUGUSTINS, 55.

THÉATRE ENFANTIN.

JEUNES GARÇONS.

LES ÉTATS DE L'EUROPE.

PAR

H. ATXEM.

A PARIS
CHEZ CONTE-ATXEM, ÉDITEUR,
QUAI DES GRANDS-AUGUSTINS, 55.

LES
ÉTATS DE L'EUROPE

TABLEAU EN UN ACTE.

PERSONNAGES :

LOUIS, petit tambour. } Enfants de troupes.
ANTOINE, petit soldat. }

Un soldat français.
— prussien.
— anglais.
— suédois.
— espagnol.
— polonais.
— napolitain.
— portugais.
— danois.
— allemand.
— hollandais.
— sarde.
— suisse.
— belge.
— grec.
— autrichien.
— lapon.
— romain.
— turc.
— russe.

Chacun porte l'uniforme d'une arme quelconque de sa nation, et est armé d'une pique dont la hampe supporte le drapeau national.

LA PAIX.
LA MUSE DE L'HISTOIRE.
LA SCIENCE.
L'INDUSTRIE.
LE COMMERCE.
LA NAVIGATION.
LA POÉSIE.
LA PEINTURE.
LA SCULPTURE.
L'ARCHITECTURE.
L'AGRICULTURE.

} Personnages muets.

La scène se passe sur une estrade. Porte au fond.
Une table à droite.

SCÈNE PREMIÈRE.

ANTOINE, LOUIS, *assis sur une caisse de tambour.*

ANTOINE, *lisant.*

Clovis ou Hlodewig était fils de Childéric I^{er}; ses nombreuses conquêtes dans le nord de la Gaule, actuellement la France, le font regarder comme le fondateur de la monarchie française. A la bataille de Soissons il vainquit les Romains commandés par le général Siagryus; à Tolbiac, il terrassa les Allemands et défit les Visigoths à la bataille de Vouillé. Toujours victorieux...

LOUIS, *interrompant.*

Toujours victorieux!... O la gloire! la gloire!... Vois-tu, Antoine, je ne suis encore qu'un tout petit tambour, un enfant de troupe comme toi; mais je me ferai un nom, je t'en réponds.

ANTOINE.

Et moi? penses-tu que je veuille rester en arrière? que je n'aie pas l'ambition de briller aussi, d'illustrer mon nom, comme l'ont illustré tant d'enfants du peuple, tels que les Lefebvre, les Victor, les Augereau, les Bernadotte!...

LOUIS.

Napoléon, lui-même, que serait-il sans la gloire?

ANTOINE.

Rien du tout. Elle lui a tendu la main, il s'est accroché à elle... et voilà.

LOUIS.

Vive la guerre!

ANTOINE.

Vive la guerre! elle seule peut nous pousser, enfants de troupe que nous sommes.

LOUIS.

Que l'occasion se présente, j'irai loin, je te le garantis... à moins, cependant, que quelque boulet ennemi ne vienne me barrer le passage.

ANTOINE.

Et nous envoyer dans le royaume des taupes.

LOUIS.

Manger les asperges par le gros bout, comme disent les anciens.

ANTOINE.

C'est que ce n'est pas commode un boulet; ça vous tape sans dire : gare!

LOUIS.

Je crois bien, ils vont toujours leur droit chemin, tout aveugles qu'ils sont.

ANTOINE.

Dis donc, ton mirliton, l'as-tu ouvert?

LOUIS.

Non, le voilà.

ANTOINE.

Tu n'as pas trouvé le secret?

LOUIS.

Je me suis dégouté de chercher; j'ai essayé de cent façons différentes, bernique... il ne peut pas s'ouvrir... c'est une colle... une pure farce qu'est écrite là-dessus... il ne s'ouvre pas... Tiens, essaye toi-même. (*Il lui donne le mirliton.*)

ANTOINE, *lisant la devise.*

« Au plus adroit ou bien au plus persévérant
« Qu'il m'ouvre, et le passe tout comme le présent,
« Exhumant leurs héros, racontent leur histoire,
« Ainsi que le feraient les filles de mémoire.

(*Parlé.*) C'est cependant explicite. Les héros morts ou trépassés, comme dit notre sergent de l'enseignement mutuel, viendront raconter leur histoire, à la volonté de celui qui ouvrira ce mirliton. Voyons si je pourrai l'ouvrir! (*Il essaye.*)

LOUIS.

Laisse ça, crois moi; c'est des frimes pour attraper les jobards.

ANTOINE.

Tu crois?

LOUIS.

Positivement; donne.

ANTOINE.

Attends, je le garde; je veux chercher encore.

LOUIS.

Tu vas faire le melon comme moi; l'écrit te floue; donne.

ANTOINE.

Qu'est-ce que cela te fait, puisque tu y renonces?

LOUIS.

Je vas le casser pour en finir. (*Il veut prendre le mirliton qu'Antoine tient fortement.*) Lâche donc !

ANTOINE, *tenant le mirliton.*

Du tout ; je veux voir.

LOUIS, *le tenant aussi.*

Veux-tu que je te l'arrache de force ?

ANTOINE, *tenant toujours.*

Si tu peux, essaye. (*Ils tirent chacun de leur côté, le mirliton se partage en deux ; Louis et Antoine tombent sur leur facette tenant chacun une moitié du mirliton qu'ils rejettent insoucieusement.*)

LOUIS, *par terre.*

Le voilà cassé !

SCÈNE II.

ANTOINE et LOUIS, *par terre*, LA MUSE DE L'HISTOIRE, *sur le seuil de la porte du fond.*

LA MUSE.

Me voilà ; que me voulez-vous ?

LOUIS, *se relevant.*

Pardon, madame.

ANTOINE, *se relevant.*

C'est ce maudit mirliton qui s'est ouvert à la fin.

LA MUSE.

Après ?

LOUIS.

Après, rien du tout; si ce n'est que nous sommes tombés tous les deux.

LA MUSE.

Je puis alors me retirer?

LOUIS.

Comme il vous plaira, madame.

ANTOINE.

A votre aise, nous sommes loin de vouloir vous déranger.

LA MUSE.

Adieu.

ANTOINE et LOUIS.

A revoir, madame.

SCÈNE III.

ANTOINE, LOUIS.

ANTOINE.

Que veut-elle donc? Quelle idée de venir ainsi, cette dame...

LOUIS.

C'est pas difficile à comprendre ce qu'elle veut... Elle veut... elle veut... Tu ne devines donc pas?

ANTOINE.

Non.

LOUIS.

Elle veut... Ma foi, je n'en sais rien.

ANTOINE

Ni moi non plus.

LOUIS.

Elle est tout de même drôlement et joliment habillée.

ANTOINE.

C'est quelque actrice des Funambules ou de Lazari, *qu'est* sortie avec son costume de déesse.

LOUIS.

Si j'y avais pensé, je lui aurais demandé des billets.

ANTOINE.

C'est peut-être le mirliton qui l'a fait venir.

(*Il ramasse les morceaux.*)

LOUIS.

Tu pourrais bien avoir raison.

ANTOINE, *tenant les deux morceaux.*

Tiens, lis.

LOUIS.

C'est sans doute un héros qui venait nous narrer ses états de service.

ANTOINE.

Jeanne d'Arc, peut-être ?

LOUIS.

Ou Jeanne Hachette.

ANTOINE.

Faut la rappeler. (*Il revient à la porte et regarde.*) Elle n'y est plus.

LOUIS.

Ce n'est pas bien pour des troupiers, fallait être plus galants.

ANTOINE, *pendant ce temps, retire un papier de l'intérieur du mirliton.*

Un écrit !

LOUIS.

Voyons.

ANTOINE, *lisant.*

Si cela vous amuse
De l'histoire trois fois
Prononcez le nom : muse,
En élevant la voix ;
Soudain vous la verrez paraître
Exauçant vos désirs, vos caprices peut-être.

LOUIS.

Essayons.

ANTOINE, *appelant.*

Muse de l'histoire, Muse de l'histoire, Muse de l'histoire.

SCÈNE IV.

LOUIS, ANTOINE, LA MUSE.

LA MUSE, *sur le seuil de la porte.*

Que désirez-vous ? Parlez, je suis à vos ordres.

LOUIS.

C'est la dame de l'autre fois.

ANTOINE.

Je le vois bien.

LA MUSE.

J'attends.

1.

LOUIS.

Je voudrais, comme dit l'écriteau du mirliton, voir passer devant moi les guerriers illustres de tous les pays.

LA MUSE.

Ton désir est indiscret; je pouvais l'accomplir tout à l'heure, je ne le puis plus maintenant... Il ne fallait pas me laisser partir.

LOUIS.

Fichtre!

LA MUSE.

Et puis le pourrais-je que je n'en aurais pas le temps. La guerre, ce fléau de l'humanité, fille de l'orgueil et de la barbarie, a pendant tant de siècles dépeuplé le monde, qu'un mois entier serait insuffisant pour faire défiler devant vous les ombres de tous ceux qui se sont illustrés par elle.

ANTOINE.

Alors, fais paraître quelques héros de toutes les nations.

LA MUSE.

Cela ne se peut point encore. Le destin m'a soumise, mais pendant une heure seulement, à ceux qui ouvriraient ce mirliton mystérieux, et les peuples anciens et modernes sont si multipliés, qu'à peine pourrais-je vous montrer une partie de leurs guerriers de renom.

LOUIS.

Retranchons-nous sur les modernes seulement.

LA MUSE.

C'est encore impossible. A peine si je pourrais en

faire paraître une partie que l'heure que j'ai à vous donner serait écoulée.

ANTOINE.

Si nous nous restreignions aux États de l'Europe?

LA MUSE.

Aux États actuels, cela se peut. Demandez.

LOUIS.

Turenne, Condé, Bayard, Kellermann, Desaix, Napoléon.

LA MUSE.

Je ne puis en évoquer qu'un seul de chaque pays.

ANTOINE.

Tu peux tout, à t'entendre, et tu n'accomplis rien. Tu me fais l'effet d'être comme tant d'autres personnages... Questionnez-les? rien ne leur est impossible, pas même difficile... S'agit-il d'exécuter?... bonsoir les voisins, la chandelle est consumée.

LA MUSE.

Dans ce cas, je me retire.

LOUIS.

Non, reste, au contraire. Montre-nous seulement un guerrier de chacun des États européens; un seul, mais réunis. Est-ce possible?

LA MUSE.

C'est très-facile. Rangez-vous là. (*Elle leur indique le côté droit de l'estrade.*) Vous allez les voir paraître. (*L'orchestre joue une marche guerrière, la Muse fait des cercles avec sa baguette.*) Paraissez, guerriers européens, paraissez!

SCENE V.

ANTOINE, LA MUSE, LOUIS, *s'asseyant sur le côté droit de l'estrade;* LES GUERRIERS, *arrivant deux à deux et allant se ranger sur le côté gauche et dans le fond après avoir fait le tour de l'estrade.* GUERRIERS : FRANÇAIS, PRUSSIEN, ANGLAIS, SUÉDOIS, ESPAGNOL, POLONAIS, NAPOLITAIN, PORTUGAIS, DANOIS, ALLEMAND, HOLLANDAIS, SARDE, SUISSE, BELGE, GREC, AUTRICHIEN, LAPON, ROMAIN, TURC, RUSSE.

LA MUSE.

Les voilà, ces guerriers. Suivez-moi, je vais vous apprendre à quelle nation ils appartiennent. (*Elle les désigne du bout de sa baguette.*) Le premier est Français.

LOUIS.

Enfant de giberne, celui-là, je le reconnais.

LA MUSE.

Le second, est Prussien; le troisième, Anglais; le quatrième, Suédois; le cinquième, Espagnol. (*Elle continue en les désignant de sa baguette.*) Polonais, Napolitain, Portugais, Danois.

ANTOINE, *interrompant*.

Dunois, vous voulez dire; le maréchal Dunois, le beau Dunois, du temps de la générale Jeanne d'Arc.

LA MUSE.

Non, mon ami; c'est Danois, habitant du Danemark.

ANTOINE.

Ah! oui, du pays qui produit ces jolis chiens à poil ras, désignés sous le nom générique de Danois?

LOUIS.

Tais-toi donc, bavard; n'interromps pas madame pour débiter des bêtises.

LA MUSE, *désignant toujours.*

Allemand, Hollandais, Sarde, Suisse, Belge, Grec, Autrichien, Lapon, Romain, Turc, Russe. Vous les connaissez maintenant. Interrogez-les, ils ne demandent pas mieux que de répondre à vos questions.

LOUIS, *à Antoine.*

Si je sais ce que je voudrais leur demander, je consens à ce que la crique me croque.

ANTOINE.

Ne t'embarrasse pas, je vais les questionner, moi. (*Il vient au guerrier français.*) Comment vous portez-vous?

LE FRANÇAIS.

Fort bien, et vous?

ANTOINE.

Pas mal.

LE FRANÇAIS.

J'en suis bien aise.

ANTOINE.

Je suis bien content d'être soldat, allez; et vous?

LE FRANÇAIS.

Couci, couci.

LOUIS.

Vous n'avez donc pas un goût prononcé pour la gloire? Nous l'aimons fortement, Antoine et moi.

LE FRANÇAIS.

Quelle gloire?

LOUIS.

Pardi, celle du champ de bataille.

LE FRANÇAIS.

Nous en avons moissonné de si abondantes récoltes que nous en sommes saturés maintenant ; à Wagram, à Austerlitz, à Ulm, à Ratisbonne, à Iéna, partout et sans cesse.

LE RUSSE.

Ajoutez encore, monsieur le Français, la prise de Moscou et le Kremlin enlevé d'assaut.

LE FRANÇAIS.

Ne vous vantez pas de l'incendie de cette ville ; c'est une trahison. Vit-on jamais un peuple se détruire lui-même pour échapper à l'ennemi.

LE RUSSE.

Dans l'état d'hostililité chacun se sert de ses armes ; libre à lui de faire valoir celles qu'il croit plus propices au triomphe de sa cause ; les Parthes lançaient bien leurs javelots en fuyant !

LE FRANÇAIS.

Nous avons planté notre drapeau, (*Il le présente.*) ces immortelles couleurs nationales que voilà, sur toutes les capitales de l'Europe : Vienne, Berlin...

L'AUTRICHIEN, *l'interrompant.*

C'est vrai ; notre reconnaissance a été si bien sentie,

que, pour vous le prouver, nous n'avons pas tardé à vous rendre visite jusque dans le sein de votre capitale même.

LE PRUSSIEN.

Il faut en convenir, vous faites bien les choses, messieurs les Français... Oh! vous les faites mieux que nous. Pour de la mauvaise bière que nous vous avons offerte à Berlin, pour du schnapp ou du schnik, détestable boisson qui racle si cruellement le gosier; pour notre genièvre qui emporte si impitoyablement le palais, vous nous avez rendu, à Paris, à Lyon, à Marseille, à Toulouse, vous nous avez rendu, dis-je, et avec profusion encore, ces généreux vins de France dont nous nous régalions jour et nuit; vos cognacs délicieux, vos liqueurs succulentes, vos spiritueux si variés... Oh! vous faites bien les choses; à vous la palme, à vous l'honneur!

LE FRANÇAIS.

Nous avons donné des rois à la Suède, à la Hollande, à Naples, à l'Espagne.

L'ESPAGNOL.

Oui, mais sur la route de Madrid se trouve Sarragosse, et puis la capitulation de Baylen... Tenez, ne parlez pas de cette guerre, je vous le conseille.

LE HOLLANDAIS.

Vous nous avez donné un roi, personne ne le conteste, mais cela prouve-t-il que vous nous ayez vaincus?... Nous avons suivi le torrent, comme l'ont suivi d'autres peuples étonnés de l'audace de votre nation; vous nous avez plutôt fascinés que vaincus.

LE FRANÇAIS.

On ne vous a pas vaincus, lorsque votre flotte du Zuyderzée a été enlevée par la cavalerie ?

LOUIS.

Des vaisseaux capturés par la cavalerie ?

LA MUSE.

Oui, mon ami ; la mer était prise, une épaisse nappe de glace la recouvrait : la cavalerie française marche sur la flotte cernée par les glaçons au milieu de ce golfe et s'en empare.

ANTOINE.

C'est tout de même un drôle de fait d'armes.

LE SUÉDOIS.

Je tiens à rectifier un fait, ce n'est pas vous, messieurs les Français, qui nous avez imposé un roi, c'est notre souverain, c'est Charles XIII, qui abdiqua en faveur de Bernadotte, l'un de vos maréchaux.

LE FRANÇAIS.

Si nous l'avions voulu, nous vous l'aurions imposé avec autant de facilité qu'à l'Italie et aux Etats romains.

LE PORTUGAIS.

Vous êtes aussi vaniteux, vous autres Français, aussi vantards que les anciens Grecs et particulièrement les Athéniens, auxquels vous ressemblez par l'esprit et par cette propension à exceller dans les arts, les lettres et les sciences ; comme eux vous êtes riches en légèreté, en suffisance, en fatuité ! le mot est lâché, *tant pire!* Chacun de vous se figure valoir la monnaie de dix hommes d'un autre peuple.

Nous vous accordons une supériorité sur eux, mais

collective comme nation ; aussi voyez-vous les autres peuples s'efforcer de vous suivre le plus près possible, tenant à honneur de marcher sur vos traces. Vos grands auteurs, tels que Corneille, Racine, Molière, La Fontaine; vos philosophes tels que Voltaire, Rousseau, Diderot, Condorcet, d'Alembert, ont fait de la France le point de mire des autres Etats. S'ensuit-il de là que chacun de vous en particulier soit un aigle, un génie?

LE SARDE.

Glorifiez-vous de vos grands hommes tant qu'il vous plaira, mais ne pensez pas être élevés si haut que vous puissiez vous croire entourés de pygmées ! Voyez l'Angleterre? pour la science de la navigation, pour l'industrie, pour le génie de l'invention, elle peut auprès de vous briller avec raison ; l'Italie et l'Allemagne sont vos maîtres en musique; l'Italie encore, la Hollande, l'Espagne vous éclipsent quant à la peinture... Eh ! mon Dieu, chacun n'a-t-il pas sa valeur? Ne vous persuadez donc plus, parce qu'on vous classe parmi les pièces d'or, que celle qui vous représente vaille un million.

LE NAPOLITAIN.

En fait de guerre, ces grandes victoires que vous énumérez avec tant d'orgueil, ne les avez-vous pas enterrées à Waterloo! Ces capitales citées tout à l'heure avec tant d'emphase, dans lesquelles vous êtes entrés en conquérants, ne vous ont-elles pas attiré l'occupation étrangère, sous laquelle la France, courbant la tête, a si cruellement expié ses victorieuses campa-

gnes? En fin de compte, tous ces exploits dont s'enfle votre vanité, à quoi ont-ils abouti? à vous enlever les provinces du Rhin, vos frontières naturelles.

LE LAPON.

Vous êtes tout orgueilleux d'avoir détrôné des rois, monsieur le Français, et nous qui chaque jour soumettons des rennes.

LE RUSSE.

Des rennes sans sujets.

LE FRANÇAIS.

Voilà un exemple du progrès que font les lumières; le calembour, cette ânerie française, a pénétré jusqu'en Laponie, et la Russie en saisit le sens dans toute sa portée.

LE RUSSE.

C'est bien malin...

LE FRANÇAIS.

Nous savons ce que nous valons. Pour le calembour encore, ne sommes-nous pas le premier peuple?

LE ROMAIN.

Eh! mon Dieu! personne ne vous conteste votre supériorité collective. Ce que l'on vous conteste, c'est de pousser la jactance jusqu'à chercher à persuader, après vous l'être persuadé vous-mêmes, sans doute, que d'un côté des Alpes ou du détroit de la Manche, l'homme est un colosse, un géant de force, de courage, d'esprit, de savoir, d'adresse, d'intelligence, tandis que de l'autre côté l'homme est faible, pusillanime, lourd, ignorant, gauche, crétin.

LE BELGE.

En effet, à entendre messieurs les Français, ne croirait-on pas que les habitants de la petite république d'Andore, qui alternativement paient tribut une année à la France, une autre à l'Espagne, changent de capacité, de facultés intellectuelles, de manière d'être tous les ans selon qu'ils comptent avec la France ou avec l'Espagne, et les jeunes conscrits entrant, ceux d'une année sous les drapeaux français, et ceux de l'année suivante sous les drapeaux espagnols, voient-ils leur valeur se décupler sous la cocarde tricolore ou se rapetisser à un dixième sous la cocarde rouge?

LE DANOIS.

Et vous-mêmes encore, habitants des Pays-Bas ou de la Flandre, un ravin, une haie, une margelle, une rue même servent parfois de limite entre les deux pays, séparent deux villages frontières, l'un français, l'autre belge; suit-il de là qu'il y ait entre les habitants de ces deux villages cette si grande distance de l'un à l'autre, que le vaniteux Français tente sans cesse de persuader.

L'ALLEMAND.

Nous-mêmes, habitants des provinces du Rhin, Français depuis Louis XIV jusqu'à la chute de l'empire, en 1815, avons-nous perdu l'exquis de nos facultés en perdant notre nationalité?

LE ROMAIN.

En ma qualité de soldat du pape, permettez-moi de terminer par quelques mots une question, qui s'enve-

nimant, pourrait avoir des suites funestes. Nous descendons tous de la même souche : même organisme animal, même sens. Comment serait-il possible alors qu'étant tous les enfants de Dieu, remarquez-le bien, les enfants de Dieu au même titre, aux mêmes conditions, il soit unanimement donné à ceux qui habitent tel coin de terre d'être individuellement supérieurs à ceux-là qui ne l'habitent point, si voisins qu'ils puissent en être? Dieu ne l'a pas voulu ainsi; il a placé le germe des facultés sur tous les coins du globe, république, empire ou monarchie, ils y existent à l'état latent. Qu'un grand homme surgisse, le germe se développe, et sa nation devient la plus forte, la plus puissante, la plus avancée quelquefois. Voyez, dans la nuit des âges, l'Inde et la Perse se réveiller à la voix de Zoroastre; la Chine devient la première puissance du monde, guidée par *Confuzée* ou Confucius; l'Egypte lui succède ou du moins s'élève à son tour; riche autant par sa science que par les arts, elle instruit la Grèce. C'est en Egypte, c'est auprès de ses mages, qu'Athènes, Thèbes, Sparte, viennent puiser leurs éléments de gloire. Thèbes dort dans l'oubli, Philopœmen et Epaminondas la secouent, l'élèvent et la placent, pour un temps, au premier rang des puissances grecques. C'est à Lycurgue que Lacédémone doit sa réputation. Solon, Périclès et autres parent Athènes de ce brillant, de cet éclat qu'elle ne perdra plus. Il fallait à la Macédoine, pour devenir temporairement la première puissance du monde, un Philippe et un Alexandre. Et Rome, Rome païenne, cette

Rome si fière, si superbe!... voyez-la élever ou baisser le front selon les hommes qui la guident. Que serait Tyr sans Didon? Carthage sans Annibal? Parlerait-on seulement de ces villes? Jamais.

LE PRUSSIEN.

C'est connu. De tout temps les nations ont eu, les unes après les autres, leurs jours de splendeur et de gloire; mais, pareilles aux météores, on les voit s'amortir, s'éteindre, s'éclipser. Tous ou presque tous les peuples, nous offrons des exemples de ce que j'avance. Une preuve d'abord dans la Prusse, ma patrie, aujourd'hui l'une des grandes puissances de l'Europe. Qu'était-elle? un misérable duché de Brandebourg resserré dans les limites les plus étroites. A qui doit-elle sa puissance, sa prospérité, sa grandeur, à Frédéric II. Ami des sciences, des lettres et des arts, voyez-le s'entourer de savants, d'hommes de génie. Il les attire à sa cour de tous les coins, car le génie et la science n'ont pas de nationalité, universels qu'ils sont. Auprès de lui arrivent à sa voix les Voltaire, les Diderot, les d'Alembert, les Maupertuis et tant d'autres encore. Guerrier, non-seulement il soutient une lutte de géant, en résistant lui seul à la France, à l'Autriche, à la Russie, à la Saxe et à la Suède, coalisées contre lui, mais encore il les bat à Rosbach, et la défaite du maréchal de Soubise, commandant l'armée vaincue, amène une paix qui lui laisse, avec sa conquête, ce qui vaut bien mieux encore, le loisir de faire le bien. Frédéric s'y consacre tout entier, l'abondance et la prospérité renaissent, l'instruction se répand; la

philosophie, enseignée par tant de grands hommes appelés à la cour de Frédéric, pousse de fortes racines, et la Prusse marche à pas de géant vers cette ère de civilisation où tendent tous les peuples.

LOUIS, *à la Muse.*

Tiens, nous n'avons donc pas toujours été vainqueurs, nous Français ?

LA MUSE.

Vous avez eu vos revers aussi, et la fin de cette guerre, appelée la guerre de Sept Ans, en est une preuve convaincante.

L'ANGLAIS.

Toujours vainqueurs ! Ignorez-vous, petit conscrit, que nous autres Anglais non-seulement nous vous avons battus pendant plus de quatre siècles, mais qu'encore nous avons occupé une grande partie de la France depuis 1113 jusqu'en 1564, c'est-à-dire pendant quatre cent cinquante ans. Apprenez que si Philippe-Auguste envahit la Normandie pendant l'année 1192, deux ans après, nous le battîmes à Fuetral et nous emparâmes des archives de l'État ? En vain, en 1225, on nous repousse de la Guyenne, nous conservons Bordeaux et la Gascogne. Je conviens qu'après nous avoir défaits à Taillebourg en 1242, saint Louis nous rendit volontairement, en 1259, le Limousin, le Périgord, la Gascogne et autres provinces. Apprenez aussi, petit conscrit...

LOUIS, *se fâchant.*

Petit conscrit ! Il est de grands jobards qui ne le valent pas, ce petit conscrit !

LE FRANÇAIS.

Ne te fâche pas pour cela, c'est un terme d'amitié.

LOUIS.

S'il y revient encore, je le traite comme nos ancêtres traitèrent les siens à la bataille de Taillebourg, je le mets en pièces. Je ne supporterai pas que personne me mécanise.

L'ANGLAIS, *flegmatiquement.*

Apprenez donc, petit conscrit...

LOUIS, *au soldat français.*

Vous voyez bien qu'il me provoque?... Je vas te lui envoyer une giroflée à cinq feuilles.

LE FRANÇAIS, *le tenant par le bras auprès de lui.*

Du calme, petit crapaud... Il n'y a pas tache au pompon jusque-là.

L'ANGLAIS, *toujours flegmatiquement.*

Nous vous avons battus au combat naval de l'Écluse en 1340, puis, dix ans après, nous vous donnâmes une frottée à la bataille de Créci.

LA MUSE.

Les armes étaient inégales dans cette affaire; pour la première fois, le canon paraissait sur un champ de bataille, et vous en faisiez usage; cela vous donna une supériorité marquée sur votre adversaire.

L'ANGLAIS.

J'en conviens; aussi de tous les peuples sommes-nous celui qui adopte avec le plus d'empressement et d'ardeur toutes les inventions, toutes les découvertes. Mais continuons : en 1347, nous prenons Calais; la bataille de Poitiers est gagnée par nous en 1356, et

votre roi Jean II, fait prisonnier, est conduit en Angletere. En 1415, c'est encore nous qui gagnons la bataille dAzincourt, où périt une grande partie de la noblesse française. Nous vous avons aussi battus à Crèvan et à Verneuil en 1424.

LA MUSE.

Vous devriez citer aussi, monsieur l'Anglais, qu'en 1431, vous avez brûlé, comme sorcière, Jeanne d'Arc à Rouen.

L'ANGLAIS.

Nous parlons bataille, madame. Un mot encore pour prouver à la France que les hommes de toutes les nations valent bien les Français, un mot encore et je me tais. Je tiens à rappeler la journée de Guinegate ou des Éperons, cette journée qui, en 1545, nous laissa, comme tant d'autres fois, une victoire complète.

LE FRANÇAIS.

A mon tour à citer vos défaites.

LES AUTRES GUERRIERS.

Vous avez assez parlé, vous parlerez après nous; nous aussi, nous tenons à rappeler nos faits d'armes.

LE SUÉDOIS.

Mon Dieu, vous vous faites tant valoir vous, Français, Prussiens et Anglais, qu'il semblerait à vous entendre, que vous seuls méritez tous les honneurs, que vous seuls êtes capables de produire de grandes choses. D'abord s'il était permis de citer des grands hommes de science, je pourrais en donner une longue

liste fournie par mes compatriotes, tels que les Berzélius, chimiste ; Linnée, naturaliste ;...

ANTOINE, *interrompant.*

Renfermez-vous dans l'histoire des faits d'armes.

LE SUÉDOIS.

Je laisse dans l'oubli tout ce qui est antérieur à Gustave Vasa, lequel échappe au Danemark qui le gardait en qualité d'otage, et vient affranchir sa patrie de la domination danoise, chasse Christian et monte, à sa place sur le trône de Suède. Vous avez fait de grandes choses, vous France et vous Angleterre, avec une population considérable pour les accomplir, tandis que nous, comptant beaucoup moins de trois millions de population, la victoire a si souvent couronné nos fronts, surtout sous le règne de Gustave-Adolphe, qu'elle nous donne le droit de nous classer parmi les nations les plus belliqueuses.

L'ESPAGNOL.

Si j'étais tant soit peu vantard de ma nation espagnole, je n'aurais qu'à citer nos victoires et conquêtes pour prouver que le premier rang nous appartient, comme l'ont fait tout à l'heure, l'Angleterre, la Prusse et la France. Je suis fier d'être Espagnol, je suis fier d'appartenir à ce peuple auquel on se plaît à donner l'épithète d'héroïque nation.

LA MUSE.

Qu'il s'est prodiguée lui-même.

L'ESPAGNOL.

Vous croyez ?

LA MUSE.

J'en suis sûre.

L'ESPAGNOL.

Peu importe ! s'il ne l'eût pas prise, le monde entier la lui eût prodiguée à l'unanimité; Je pourrais, à juste titre, exalter nos glorieuses conquêtes du nouveau monde, mais je les passe sous silence.

L'ANGLETERRE.

Vous agissez prudemment ; elles ne sont pas déjà si honorables.

L'ESPAGNOL.

Il vous sied bien de jeter le blâme, vous Angleterre, qui pour quelques misérables guinées empoisonnez à force d'opium tout l'empire chinois; vous qui traitez en esclaves deux cents millions d'hommes dans l'intérêt de votre commerce, qui, profitant de leur peu d'aptitude dans le métier de la guerre, pressez, jugulez cette immense population des Indes, privée d'armes et de munitions, inhabile à la moindre résistance... Il vous sied bien de critiquer nos conquêtes du Mexique et tant d'autres.

LA MUSE.

Parlez de vos faits d'armes.

L'ESPAGNOL.

J'y viens laissant de côté tous les détails. Appréciez, je vous prie, quelle était la puissance de l'Espagne en 1580; elle possédait, avec le royaume des Espagnes proprement dit, le Portugal et les îles Baléares, le royaume de Naples, la Sardaigne, la Sicile, le Milanais, la Franche-Comté, les Pays-Bas, en Europe et en Amérique le Mexique, la Nouvelle-Grenade, le Chili, le Pérou et Buénos-Ayres. Voilà ce que nous avons

été et ce que nous serions encore si nous avions à notre tête un chef qui répondît à notre belliqueuse ardeur... car la nation n'a pas dégénéré. (*Il relève sa manche, montre le bout du bras et dit avec emphase :*

Voyez le sang du Cid qui coule dans nos veines,

LE POLONAIS.

Sous le rapport guerrier, la réputation de la population polonaise est établie avec distinction. Cependant, est-ce fatalité, est-ce maladresse de notre part, nous voilà retombés plus bas encore que nous ne l'étions au VIIIe siècle, lorsque notre nation commença à former un État à part. Suzeraine de l'Allemagne et gouvernée par des ducs particuliers désignés sous la dénomination de piast, la Pologne se réveille, en 992, à la voix de Boleslas Ier, qui prend le titre de roi et la constitue en nation. Mais, hélas ! le partage du trône entre les enfants des rois, faute énorme, amène bientôt le démembrement de l'État; la guerre civile de Zhignes s'en suit, nos luttes intestines se reproduisent sans cesse, l'invasion mongole nous trouve désunis et nous occasionne des pertes considérables. Néanmoins nous nous relevons sous Wladislas le Nain et sous Casimir IV; Louis le Grand conquiert la Hongrie, et la Pologne, forte et puissante, donne des rois à la Bohême, s'agrandit encore de certains fiefs qui s'étaient détachés de la couronne, de même qu'elle s'empare de la moitié de la Prusse et de la Livonie. Tel était l'état de la Pologne en 1561. Hélas ! depuis cette époque, elle n'a fait que décroître par la faiblesse qu'amènent

les empiètements de la féodalité, faiblesse progressant avec une rapidité effrayante qui fait bientôt perdre presque entièrement à la Pologne, son rang de nation que l'invasion de Charles XII, roi de Suède, anéantit à peu de chose près. Bientôt les Russes l'occupent encore, et Catherine, leur impératrice, fait, en 1764, violemment proclamer roi de cette nation qui n'existe pour ainsi dire que de nom, son ancien amant Stanislas Poniatowski. C'est ainsi que la Pologne se trouve aujourd'hui réduite à l'état de squelette ; et nous, Polonais, pareils aux chevaliers errants, nous allons, répendus sur toutes les parties du globe, mettre nos bras à la disposition des peuples qui veulent bien les armer.

LE NAPOLITAIN.

Duché ou royaume, Naples ne possède que des lauriers moissonnés en participation, obtenus à la faveur d'une alliance avec tel ou tel État.

LE PORTUGAIS.

En Europe, nous brillons peu ; car, sauf notre héroïque révolution qui affranchit à tout jamais le Portugal de la domination espagnole et nous donna un roi pris dans la maison de Bragance, nous n'avons à faire valoir que nos glorieuses conquêtes de l'autre hémisphère.

LA MUSE.

Félicitez-vous-en mutuellement avec l'Espagne, et surtout, dans l'intérêt de votre humanité, parlez-en à huis-clos.

LE PORTUGAIS.

Par exemple!

LA MUSE.

Je suis l'histoire, vous le savez. Vous plaît-il que je cite vos mitraillades sur des hommes qui, confondant le bruit du canon avec celui du tonnerre, recevaient à genoux la mort que vous envoyiez impitoyablement dans leurs rangs? Vous plaît-il encore...

LE PORTUGAIS et L'ESPAGNOL, *l'interrompant.*

Restons en Europe.

LA MUSE.

A la bonne heure.

L'ALLEMAND.

L'histoire militaire de l'Allemagne réclamerait volume sur volume pour la donner dans ses développements, ne remonterions-nous même que jusqu'à Charlemagne. Nous ne parlerons donc pas des querelles, des guerres suscitées si souvent dans les divers petits États qui, tantôt réunis, composaient ce vaste empire, tantôt démembrés, formaient une multitude de gouvernements; nous partirons du milieu du XIIe siècle. Conrad III et Frédéric Barberousse, depuis cette époque jusque vers la fin de ce siècle, élevèrent notre puissance à un très-haut degré; mais les divisions intestines arrêtèrent ou détruisirent l'élan donné à la nation par ces deux grands hommes, que Rodolphe de Halsbourg releva un siècle plus tard. Rodolphe, par sa vaillance, reconstitua la puissance impériale, et Charles-Quint, élu empereur en 1519, montant sur un trône déjà fort par lui-même, plaça l'Allemagne à la

première hauteur des nations. Il battit et fit prisonnier François Ier à Pavie, et donna à notre nation une prépondérance...

LE FRANÇAIS, *interrompant*.

Qui s'éclipsa bientôt.

LE POLONAIS.

En 1806, l'Allemagne cesse d'exister de nom ; son empereur prend le titre d'empereur d'Autriche ; l'empire se démembre, et de ses débris se forment plusieurs royaumes, duchés, palatinats, villes libres ou petites républiques, etc.

L'ALLEMAND.

Penseriez-vous nous rabaisser en parlant de 1806 ? Apprenez qu'il reste encore sous la domination de l'Autriche la Hongrie, la Bohême, les États-Romains, la République de Venise, etc.

LE DANOIS.

Je ne prétends pas prouver que le Danemark a, lui aussi, visé à une république universelle, à posséder l'Europe entière comme la France la voulait posséder sous Charlemagne et sous Napoléon ; comme le rêvait Charles-Quint. Cependant, ni plus ni moins que la Suède, nous, petite et très-petite nation, nous avons prouvé que les Danois étaient hommes, dans plusieurs circonstances, à revendiquer leur part de gloire.

LE HOLLANDAIS.

Permettez-moi de dire quelques mots sur l'affranchissement de la Hollande. La domination espagnole pesait sur elle de toute sa lourdeur et de toute sa cruauté. Dans notre pays, la réforme dans les idées re-

ligieuses faisaient de grands progrès. Loin de les arrêter en prouvant qu'on quittait le vrai pour propager le faux, le duc d'Albe est envoyé par l'Espagne avec le titre de gouverneur, et la mission d'organiser un tribunal...

LA MUSE, *interrompant.*

L'histoire le qualifie : *conseil de troubles* et *tribunal de sang.*

LE HOLLANDAIS.

Dans moins de trois ans ce tribunal fit périr plus de dix-huit mille personnes.

LA MUSE.

Et le plus grand nombre dans des tortures affreuses.

LE HOLLANDAIS

Guillaume d'Orange souleva une partie de la population, et, à la suite d'une lutte aussi sanglante que héroïque, il chassa l'Espagne de la Hollande. Plus tard, nos guerres contre la Suède et l'Angleterre, rendues si glorieuses par le génie de l'amiral Ruyter, de Tromp et du ministre Witt, nous donnent bien le droit de figurer parmi les nations les plus braves.

LE FRANÇAIS.

En vérité, cela vous est dû ; votre héroïque défense contre la puissance de Louis XIV, auquel vous résistâtes pendant... trois mois; doit vous rendre fière de vous-même.

LE HOLLANDAIS.

Oui, monsieur le Français, quoique vous en disiez... nous avons succombé; mais n'étiez-vous pas dix contre un?... C'était très-mal pour un peuple qui

se vante de combattre victorieusement un contre dix. Et notre commerce maritime porté au plus haut degré de prospérité...

LA MUSE, *interrompant.*

Vous en parlerez une autre fois, cette question est intempestive.

LE SARDE.

Les États sardes, composés de la Sardaigne, de la Savoie, du Piémont et de quelques villes du Milanais, comptent une population si restreinte, qu'elle ne leur a jamais permis, sans s'exposer témérairement à se faire anéantir, de donner des preuves de bravoure autrement qu'en qualité d'alliés tantôt d'une puissance, tantôt d'une autre, et notamment de la France ou de l'Allemagne.

LE SUISSE.

Je crois bien; le roi des marmottes!

LE SARDE.

Il vous sied bien à vous, Suisse, de m'attaquer. Qu'avez-vous fait de si glorieux dans vos montagnes de glace que la misère vous force à quitter? Peuple sans nationalité, sans patrie; soldats mercenaires, trafiquant de vos armes que vous vendez au plus offrant et dernier enchérisseur!... Allez vous mettre isolément ou collectivement à la solde de la première nation qui veut bien vous acheter.

LE SUISSE.

Nous feriez-vous un crime de ce que la salubrité de notre climat permet à la population suisse de s'accroître dans des proportions peu harmonisées avec l'éten-

duc de son sol? Je ne le pense pas, bien que vous veniez de qualifier la Suisse de pays de montagnes de glace et de misère. Dans ce cas, permettez-moi de vous dire que vous seriez injuste ou ridicule. Quant à ce que nous avons fait, et sans alliés encore, le voici en peu de mots : d'abord notre affranchissement provoqué par la tyrannie de Gessler; en 1291, les cantons d'Uri, d'Unterwal et de Schwitz se soulèvent; en 1307, époque de l'aventure de Guillaume-Tell, la Suisse entière secoue le joug. En vain l'Allemagne veut la réduire de nouveau : elle résiste victorieusement, bat le duc Léopold, en 1315, à Morgarten; remporte les victoires de Sempach et de Nœfels sur l'Autriche, gagne les batailles de Granson et de Morat sur Charles le Téméraire. Voilà ce que nous avons accompli dans l'intérêt de notre indépendance. Si cela ne suffit pas à notre gloire, nous ajouterons : Trente ans de guerre soutenue contre l'Espagne qui veut nous enlever la Valteline, et que nous battons dans toutes les rencontres; enfin, en 1648, nos travaux guerriers sont couronnés par les nations européennes : elles reconnaissent l'indépendance de l'État suisse si glorieusement disputée. Voilà notre portion, monsieur le Piémontais; sans en être orgueilleux, je me persuade que vous vous contenteriez de moins; qu'en dites-vous?

LE BELGE.

Homme contre homme, pas plus qu'un autre peuple, le Belge ne craindra son voisin, tandis que sa population si minime lui impose la loi de rester toujours neutre.

2.

LOUIS.

C'est là toute votre histoire guerrière ?

ANTOINE.

Elle n'est pas mirobolante !

LE BELGE.

Nous ne figurons que comme alliés ; dès lors, comment établir la part qui revient à chacun ?

LOUIS.

On partage d'abord ; un peu plus, un peu moins, et l'on a toujours quelque chose.

LE GREC.

Autant j'aurais à citer de gigantesques faits d'armes si j'avais à vous entretenir de l'ancienne Grèce, autant je suis embarrassé pour parler de la nouvelle. Hélas ! elle gémissait courbée sous diverses dominations se succédant les unes aux autres. Enfin, après une lutte acharnée de plusieurs années, elle a secoué le joug de la Turquie qui pesait si fortement sur elle, et, en 1830, son état de nation a été reconnu par les puissances de l'Europe.

LE LAPON.

Il ne dépendrait que de moi de m'étendre longuement sur les guerres incessantes que nous avons à soutenir ; guerres qui ne nous laissent jamais ni un jour ni une nuit de trêve. Nos voisins, race fière et cruelle, nous livrent sans cesse combat sur combat...

LA MUSE, *interrompant*.

Prenez garde ! je suis là pour rectifier les faits ; je ne connais aucun peuple...

LE LAPON, *interrompant.*

Comment? vous n'enregistrez donc pas les exploits d'Ours blanc I*er* et de sa race? Ce roi de la mer Glaciale qui n'a jamais fait quartier au vaincu...

L'AUTRICHIEN.

L'histoire de l'Autriche n'est autre, jusqu'en 1806, que l'histoire de l'Allemagne, de laquelle elle a été détachée pour former un empire à part. Il ne me reste rien à ajouter à ce qu'a dit mon honorable collègue et ancien compatriote l'Allemand.

LE ROMAIN.

Soldats du pape, ce représentant sur la terre d'un Dieu de paix, d'amour et de bonté, notre sabre se rouille dans son fourreau; nous ne le sortons point, comme le sortit jadis saint Pierre pour couper les oreilles à Malchus; cependant, en fait de Malchus modernes, il n'en existe pas mal!

Sabre, reste dans ta gaîne, ce n'est pas avec cette arme qu'on triomphe de l'hérésie, c'est par la persuasion que je la combats, comme je détruis le dédain par le raisonnement, la tiédeur dans la foi par l'exemple d'une ferveur à toute épreuve, et je remporte plus de victoires par l'exemple, que jamais l'ignorance n'en remporta par la tyrannie à ces époques de triste mémoire où le sabre, tantôt dans les Cévènes, tantôt pendant la nuit du 24 au 25 août, jouait un si déplorable rôle.

LE TURC.

Vous parlez tous de grandeur de nation; laquelle oserait se comparer à la mienne, à la Turquie. Écou-

tez l'histoire de trois siècles seulement. L'an 1300, Osman, surnommé le *Briseur d'os*, parvint par son courage à s'établir à Karahissar (Apamée) en Phrygie. Là commencent nos succès belliqueux, de là date l'agrandissement successif de notre empire par l'adjonction de royaumes, de provinces, d'États, de villes. Parmi les successeurs d'Osman, Orkhan s'empare de l'Asie-Mineure et pénètre en Europe ; Amurat soumet Andrinople, la Macédoine, l'Albanie, la Servie ; Bajazet Ier, la Bulgarie ; Mahomet II prend Constantinople, toute la péninsule grecque, la Caramanie, l'empire de Trébizonde, la Bosnie, la Valachie, la petite Tartarie ; Selim Ier s'empare de la Syrie, de la Palestine, de l'Égypte, prend encore la Mecque et Alger ; Soliman II ajoute à l'empire ottoman, déjà si vaste, l'Aldjézireh, une partie de l'Arménie, du Kourdistan, de l'Arabie, de la Hongrie, la Transylvanie, l'Esclavonie, la Moldavie ; il enlève Rhodes aux chevaliers de Malte à la suite d'un siége mémorable, et vient camper devant Vienne : Selim II s'empare de Chypre, qu'il enlève aux Vénitiens, et conquiert Tripoli et Tunis ; la guerre de Choczim lui donne aussi quelques districts de la Pologne ; Mahomet IV s'empare de l'île de Candie, dont il augmente l'empire turc embrassant déjà une étendue immense.

LE ROMAIN.

Vos faits d'armes seraient très-beaux, madame l'infidèle, si vous aviez joui longuement de vos conquêtes ; mais, hélas ! votre démembrement s'opère dans moins de temps et avec plus de facilité encore que vous n'en avez apporté pour vous arrondir dans votre État.

LA MUSE.

Il y a peu de charité chrétienne, monsieur le Romain, à relever ces revers.

LE ROMAIN.

Je ne lui pardonnerai jamais d'avoir déserté notre cause.

LA MUSE.

Raison de plus pour ne point sortir de votre dignité. Tâchez de le ramener; persuadez-le par la vérité que vous possédez, gagnez-le par la pratique de l'exemple, comme vous le disiez vous-même tout à l'heure, mais gardez-vous de lui en vouloir; rappelez-le, au contraire, par la douceur, plaignez-le, convainquez-le, et vous le verrez bientôt revenir à vous de bonne foi, abjurant son erreur et se rangeant parmi les plus fidèles.

LE RUSSE.

Je vous ai laissé la parole. A mon tour maintenant, à moi Russe, à moi, colosse, ogre, gargantua, croquemitaine des peuples et des rois qui ont peur, à moi. Je vous ai laissé la parole, parce que vos règnes de grandeur sont éteints, tandis que le mien commence à luire. Une journée entière serait insuffisante à l'énuration de nos conquêtes si multipliées depuis Pierre le Grand jusqu'à nos jours. Je ne m'amuse point à raconter mes faits d'armes pour prouver qui je suis, ce que je peux, ce que je vaux; mais je veux bien vous parler de ce que j'entends, je prétends et j'ai décidé. Je ne veux plus d'entraves pour moi sur le globe : à ma volonté, je veux pouvoir aller d'un pôle à l'autre sans sortir de chez moi; je le veux et ce sera. Aujour-

d'hui la Turquie me gêne, la Turquie deviendra russe, parce que je le veux.

LE TURC.

Vous vous croyez donc bien fort, soldat de l'autocrate ? Nous pourrions bien vous faire décompter.

LE RUSSE.

Vous ? allez donc...

LE TURC.

Oui, nous.

LE RUSSE.

Vous ? squelette de nation !...

LE TURC.

Nous verrons.

LE RUSSE.

Deux cents cosaques seulement; ils vous amènent à Pétersbourg pieds et poings liés, et avec vous vos généraux, l'empereur, ses ministres, son conseil et son sérail.

LE TURC.

Ta ta ta ta, quelle jactance, tudieu !

LE RUSSE.

Et ce ne sera pas difficile encore.

LE TURC.

Je vous le défends bien.

LE RUSSE.

Ce n'est pas plus difficile que cela. (*Il le prend au collet, le Français et l'Anglais arrivent et les séparent.*) Voulez-vous bien me laisser faire, vous autres ?

LE FRANÇAIS.

C'est mon allié ; vous ne le toucherez point sans que je le défende.

LE RUSSE.

C'est à lui que j'en veux ; c'est à nous deux à nous arranger, cela ne vous regarde pas.

L'ANGLAIS.

Cela me regarde, et je le défendrai aussi.

LE PRUSSIEN, L'AUTRICHIEN ET L'ALLEMAND.

Laissez-les donc faire.

L'ANGLAIS.

Nous ne voulons pas.

LE PRUSSIEN, L'AUTRICHIEN ET L'ALLEMAND.

Nous voulons, nous ; laissez-les faire, ou nous nous mettons avec le Russe.

LE FRANÇAIS ET L'ANGLAIS.

Par exemple, ce serait un peu fort.

L'AUTRICHIEN.

Et ce ne sera pas long encore. (*Il vient se placer à côté du Russe.*)

LE PRUSSIEN ET L'ALLEMAND.

A nous les amis! *Ils passent au Russe.*)

LE SUÉDOIS ET LE DANOIS, *passant au Russe.*

Nous verrons si, parce que vous appartenez à deux grandes nations, il sera dit que vous imposerez partout votre volonté ?

LE ROMAIN, *passant au Russe.*

Nous aussi nous le soutiendrons.

LE FRANÇAIS.

C'est par trop exhorbitant! vous priez pour la gloire

de nos armes et vous passez en même temps dans le camp ennemi...

LE ROMAIN.

La prière et la politique sont étrangères l'une à l'autre.

(*Le Suisse et le Polonais se rangent du côté de l'Anglais, du Français et du Turc; tous les autres se groupent autour du Russe.*)

LOUIS, *se frottant les mains de joie.*

Quel bonheur ! on va se taper.

ANTOINE, *à Louis.*

Nous nous peignons aussi ?

LOUIS.

Je crois bien, et très-fort. (*Il passe son tambour.*)

LE LAPON.

Je risque trop d'être écrasé dans la mêlée pour prendre un autre parti que celui de..... me cacher. (*Il se fourre sous la table.*)

ANTOINE, *passant du côté du Français.*

A moi des armes. (*Il prend la lance du Lapon*).

LOUIS, *au Français.*

C'est sûr, on va se bûcher ?

LE FRANÇAIS.

Cela s'arrangera peut-être encore.

LOUIS.

Je vais battre la charge.

LE FRANÇAIS.

Attends, cela s'arrangera peut-être encore.

LOUIS.

Faut les pousser.

(*Il bât la charge. Du côté de la table, sur le devant de l'estrade se rangent Louis, Antoine, le Français, le Turc, l'Anglais, le Suisse, le Polonais, la Muse; de l'autre tous les autres acteurs; la charge cesse d'être battue.*)

LE FRANÇAIS.

En avant, mes amis! (*Aussitôt les lances se croisent.*)

SCÈNE VI.

LES PRÉCÉDENTS, (*dans l'ordre indiqué*), LA PAIX, (*sur le seuil de la porte, au fond*).

LA PAIX, *brandissant une branche d'olivier.*

Armes bas! (*Toutes les lances sont baissées de façon que le fer touche à terre.*) Reprenez vos rangs; que toute haine cesse désormais.

LE LAPON, *sortant de dessous la table.*

Rendez-moi ma lance.

ANTOINE.

La voilà; nous la posséderons à nous deux; vous pendant la paix, moi pendant la guerre.

LE LAPON.

Elle sera mieux dans vos mains que dans les miennes.

LA PAIX.

Reposez vos lances et écoutez-moi. (*Les guerriers se placent sur un seul rang tout autour de l'estrade.*) La guerre! la guerre encore en 1856! la guerre, ce monstre sourd, cruel et fanatique qui traîne partout après lui le pillage, l'incendie, la désolation et la mort! la guerre encore en 1856, alors que les lumières sont si répandues parmi les hommes! lorsque les sciences et les arts sont poussés si avant! la guerre encore, cette fille de la barbarie et de la férocité! mais c'est une anomalie, un non sens, une aberration inqualifiable!

LE ROMAIN.

Je le disais bien, nous sommes tous frères en Dieu.

LA MUSE.

Cependant vous preniez parti comme les autres.

LE ROMAIN.

La politique, vous comprenez.

LA MUSE.

Votre royaume n'est pas de ce monde.

ANTOINE.

C'est pour cela, sans doute, que je visais a l'envoyer dans l'autre.

LA PAIX.

Étouffez, étouffez à tout jamais ces rivalités créées par l'ambition, l'orgueil, la sottise et l'ignorance; étouffez ces rivalités sanglantes, armant les peuples les uns contre les autres, pour aboutir à la destruction, à l'esclavage... A la place de ces rivalités impitoyables, féroces, faites en surgir d'autres plus gran-

des, plus généreuses, plus humanitaires! celles des arts, des sciences, des lettres; que celles-là seules s'emparent de votre cœur, le chatouillent, l'émeuvent, l'entraînent sans cesse. Rivalisez alors d'ardeur et de persévérance; faites-vous une guerre de tous les âges, de toutes les positions, de tous les jours, de tous les instants! votre gloire n'en sera que plus éclatante; plus estimée, car vous serez utiles à l'humanité; votre gloire ne vous laissera jamais aucun retour pénible du passé, aucun regret, aucun remords. N'allez pas vous figurer cependant que je prétende qu'une nation doive fléchir sous les exigences d'une autre, supporter ses injustices, souffrir de ses volontés! Je m'anéantirais plutôt moi-même, moi, la Paix, que d'arrêter un peuple dans son généreux élan de défense contre une agression quelconque! La patrie! la patrie, mes amis, la patrie avant tout! nous lui devons jusqu'à la dernière goutte de notre sang; mais l'époque de la barbarie est loin de nous! avec elle celle des Tarmerlan, des Attila... Unissez-vous, formez une ligue défensive, et si quelque barbare couronné ose porter le deuil, la désolation dans un État, que tous les autres se lèvent à la fois comme un seul homme et le plongeant dans le néant, afin qu'il ne puisse plus troubler le monde! Mais aller prendre fait et cause pour lui? c'est plus qu'une faute... c'est une iniquité de toutes les époques, à plus forte raison aujourd'hui, en 1856. Paraissez arts, sciences et belles-lettres, venez exciter l'émulation des peuples, créer entre eux un chaleureux antagonisme; venez semer les seuls éléments de

guerre qui puissent désormais exister dans notre siècle; venez, arts, lettres et sciences: entrez.

(La musique joue un morceau de symphonie pendant lequel les guerriers du fond s'écartent et livrent passage aux arts, etc., qui entrent dans l'ordre inscrit.)

SCÈNE VII.

LES GUERRIERS *rangés à droite et à gauche; à gauche sur le devant,* LOUIS, LA MUSE, ANTOINE; *sur le milieu de la scène,* LA PAIX; *à sa droite,* LA SCIENCE *et* LA POÉSIE; *à sa gauche,* L'INDUSTRIE *et* LE COMMERCE; *au fond,* LA PEINTURE, LA SCULPTURE, LA NAVIGATION, L'ARCHITECTURE, L'AGRICULTURE.

LA PAIX, *montrant les sciences, les arts, etc.*

Voilà, Antoine, et vous aussi, Louis, voilà, autant pour vos camarades que pour vous-mêmes, la seule rivalité qui doive vous guider pendant votre vie, et notamment dès votre jeune âge. Choisissez l'Industrie (*elle les désigne en les nommant*), le Commerce, la Navigation, la Science, la Poésie, la Peinture, la Sculpture, l'Architecture ou l'Agriculture, choisissez celui de ces arts ou de ces sciences que vous voulez suivre; vouez-lui votre culte, consacrez-vous à lui avec zèle, persévérance, dévouement, vous trouverez en lui un protecteur qui, ne vous faisant jamais défaut, vous conduira comme par la main au bien-être, à la considé-

ration, à la gloire! Sans envie, sans jalousie, que les succès de vos rivaux soient un stimulant pour vous... Redoublez d'ardeur pour que votre gloire éclipse la leur... La vôtre, guerriers, vous qui êtes préposés à la garde de la patrie, qui supportez tant de fatigues attachées à votre état, la votre de gloire, celle du champ de bataille, ne s'acquiert qu'en semant à chaque pas les larmes et le deuil; tandis que celle des arts, du commerce, de l'agriculture, de l'industrie, de la science, adoucit les mœurs, bonifie l'économie des nations, relève la position particulière, tout en aidant à l'introduction du bien-être général, amène le comfortable, livre à l'humanité mille secrets que l'avare nature, qu'il prend sur son fait, lui eût cachés et comme elle parvient à créer, à améliorer, à transformer, selon sa convenance, les produits qui lui viennent d'elle soit naturellement, soit qu'il lui ait forcé la main.

LOUIS.

Je veux si bien m'appliquer, que je deviens, avant la fin de l'année, aussi savant que le sergent qui nous fait la classe.

ANTOINE.

Dans trois mois je suis moniteur.

LA PAIX.

Très-bien, mes enfants.

LE RUSSE, *au Turc.*

Une poignée de main.

LE TURC, *lui donnant la main..*

Je ne demande pas mieux.

TOUS LES GUERRIERS.

A la paix!

LA PAIX.

A l'industrie, aux arts, aux sciences!

LA MUSE, *à la Paix*.

C'est vous qui les faites fleurir.

LOUIS.

Maintenant que le Russe et le Turc se sont serré la main je quitte mon tambour, je donne ma démission de tapin.

ANTOINE.

Soyons rivaux, Louis, et cherchons par un travail assidu à nous surpasser l'un l'autre et restons toujours amis.

LA MUSE.

Persistez dans ces dispositions, et j'inscrirai vos noms aussi.

LOUIS.

L'histoire parlerait de nous, d'un pékin?

LA MUSE.

L'histoire enregistre avec plus de bonheur encore les actions de l'homme qui a été utile à l'humanité...

ANTOINE, *interrompant*.

Que celle du pousse-cailloux.

LA MUSE.

C'est cela même.

LOUIS.

Je retiens ma page.

ANTOINE.

Et moi aussi.

LA MUSE.

Travaillez pour la mériter, elle ne vous sera pas refusée.

TOUS LES GUERRIERS.

A la paix!

LE FRANÇAIS.

A la science, aux arts, à l'agriculture!

L'ANGLAIS.

A l'industrie, au commerce!

LE NAPOLITAIN, LE ROMAIN, LE GREC, LE SARDE.

A l'architecture!

LE HOLLANDAIS.

A la navigation!

LE RUSSE.

A la paix!

L'AUTRICHIEN, L'ALLEMAND, L'ITALIEN.

A la musique! à la peinture!

LE TURC.

A la paix!

TOUS.

A la paix générale. (*Ils se donnent des poignées de main.*

LA PAIX.

Venez, mes amis; allons cimenter votre union.

LA MUSE.

Vive la paix! N'est-il pas plus doux pour moi d'en-

registrer ses bienfaisantes actions, que d'inscrire le vol, la dévastation, le carnage que la guerre traîne après elle.

TOUS.

A la paix ! à la paix ! (*Ils se retirent.*)

FIN.

Paris.—Imprimerie Walder, rue Bonaparte, 44.

PARIS. — IMPRIMERIE WALDER, RUE BONAPARTE, 44.

www.ingramcontent.com/pod-product-compliance
Lightning Source LLC
Chambersburg PA
CBHW071440220526
45469CB00004B/1607